Illisibilité partielle

Contraste insuffisant
NF Z 43-120-14

Valable pour tout ou partie du document reproduit

Couverture inférieure manquante

Original en couleur
NF Z 43-120-8

LES MINIATURES
ET
LA RELIURE ARTISTIQUE
DU
CARTULAIRE DE MARCHIENNES

PAR

L. QUARRÉ-REYBOURBON

OFFICIER D'ACADÉMIE
MEMBRE DE LA COMMISSION HISTORIQUE DU DÉPARTEMENT DU NORD
DE LA SOCIÉTÉ DES SCIENCES, LETTRES ET BEAUX-ARTS DE LILLE, ETC.

PARIS
TYPOGRAPHIE DE E. PLON, NOURRIT ET Cie
RUE GARANCIÈRE, 8

1890

*Monsieur [illegible]
hommage [illegible] de l'auteur*
E. Quarré-Reybourbon

CARTULAIRE DE MARCHIENNES

Ce mémoire a été lu à la réunion des Sociétés des Beaux-Arts des départements, à l'École des Beaux-Arts dans la séance du 27 mai 1890.

LES MINIATURES

ET

LA RELIURE ARTISTIQUE

DU

CARTULAIRE DE MARCHIENNES

PAR

L. QUARRÉ-REYBOURBON

OFFICIER D'ACADÉMIE
MEMBRE DE LA COMMISSION HISTORIQUE DU DÉPARTEMENT DU NORD
DE LA SOCIÉTÉ DES SCIENCES, LETTRES ET BEAUX-ARTS DE LILLE, ETC.

PARIS
TYPOGRAPHIE DE E. PLON, NOURRIT ET Cⁱᵉ
RUE GARANCIÈRE, 8

1890

LES MINIATURES
ET
LA RELIURE ARTISTIQUE

DU CARTULAIRE DE MARCHIENNES

Le dernier abbé de Marchiennes, dom Alexis Lallart, emporta, lorsqu'il fut forcé, en 1791, de quitter son abbaye, un Cartulaire du seizième siècle qui était considéré comme une œuvre artistique de grande valeur. Précieusement conservé dans la famille de cet abbé, ce Cartulaire est aujourd'hui en la possession de M. le baron A. Lallart de Gommecourt, petit-neveu de dom Alexis. Peu de personnes connaissent son existence; elle a été révélée par quelques pages qu'un savant érudit d'Arras, le regretté M. Charles de Linas, lui a consacrées en 1856 dans une revue intitulée *la Picardie*, et en 1859 dans le procès-verbal d'une séance du Congrès archéologique de France tenu à Cambrai [1].

Ceux qui s'intéressent à l'histoire de l'Art nous sauront gré, nous en avons l'espoir, de publier un travail complet et précis sur le Cartulaire en lui-même, sur ses miniatures et aussi sur sa reliure, dont les ornements en cuivre doré sont ciselés avec une largeur et une finesse vraiment magistrales. Des recherches opérées dans les archives de l'abbaye de Marchiennes, dans celles de divers établissements religieux et dans celles de la ville de Douai, nous ont fourni des renseignements, curieux pour l'histoire de l'Art, au sujet de l'abbé qui a fait rédiger, enluminer et relier le Cartu-

[1] *Congrès archéologique de France*, 25ᵉ session, tenue à Cambrai en 1859, p. 536. Procès-verbal rédigé par M. C. Dehaisnes.

laire, et de l'orfèvre qui a exécuté l'ornementation de la reliure. Une reproduction de ces ornements, due à l'habile crayon de M. Alfred Robaut, complétera cette notice, à laquelle seront joints divers documents.

I

Le Cartulaire, formé par ordre de dom Jacques Coëne, abbé de Marchiennes de 1501 à 1542, pour renfermer tous les actes de son administration antérieurs à 1540, est un volume in-folio, en parchemin, de 556 feuillets. L'écriture, à longues lignes, est une belle gothique présentant les caractères du seizième siècle; elle révèle une main très habile.

En tête du volume se trouvent quatre distiques latins en l'honneur de Jacques Coëne, et, quelques feuillets plus loin, une table des matières comprenant les huit divisions suivantes, qui donnent une idée de ce que contient le Cartulaire : 1° Privilèges des papes, rois et seigneurs, translation des reliques, lettres de reconnaissance des prévôts de Saint-Pierre, droits de trois livres de cire quand l'abbé passe la nuit à Douai, affaires ecclésiastiques; 2° Lettres concernant les terres de Marchiennes; 3° Lettres concernant les terres de Beuvry, Orchies, Ronchin...; 4° Lettres concernant les seigneuries de Sailly, Gouy, Écourt, Boiry et Lorgies; 5° Lettres au sujet des seigneuries et juridictions d'Abscon, Marquette et Douai; 6° Lettres au sujet des terres de Fenaing et Aniches; 7° Fondations pieuses faites par l'abbé Jacques Coëne; 8° Châsses, joyaux et œuvres d'art qu'il a fait exécuter.

Les titres des huit divisions de cette table rappellent l'ensemble de la vie administrative de l'abbé de Marchiennes, que l'on peut étudier d'une manière complète et détaillée dans les nombreuses pièces du Cartulaire.

Cette vie est représentée en action dans les quatre grandes miniatures, qui montrent Jacques Coëne en présence des quatre autorités devant lesquelles ont été traitées les affaires dont il s'est occupé dans l'intérêt de l'abbaye. Voici la description de ces miniatures.

La première, qui est en tête du volume, remplit une page tout

entière. Elle offre l'abbé de Marchiennes en présence de la suprême autorité, le Tout-Puissant. En haut, sous un dais très riche, au milieu d'une gloire éclatante, est assis le Père Éternel, vêtu d'un large manteau, portant une tiare à triple couronne sur le front et tenant un sceptre à la main. A ses pieds est pieusement agenouillé Jacques Coëne; il offre le Cartulaire renfermant l'ensemble des actes de sa vie à l'auteur de tout bien, au juge suprême, et il lui adresse les paroles suivantes, tracées sur une banderole qui sort de ses lèvres :

Accipite impensos pro vestro jure labores.

Auprès de Jacques Coëne est debout la fondatrice de l'abbaye, sainte Rictrude, qui présente l'abbé au Seigneur, en soutenant le Cartulaire d'une main et en portant dans l'autre l'église de Marchiennes. A droite, deux religieux, dont l'un tient la crosse de Jacques Coëne, et en avant un groupe d'ecclésiastiques et de laïcs.

La série des actes relatifs aux affaires ecclésiastiques est ouverte par une miniature occupant la moitié de la page. Jacques Coëne y est représenté en présence du Souverain Pontife; accompagné de plusieurs de ses Religieux dont l'un porte sa crosse, il reçoit le droit de porter les insignes épiscopaux que lui avait accordés, par une bulle du 2 septembre 1505, le pape Jules II; celui-ci est entouré de cardinaux, d'évêques et d'officiers de la Cour pontificale. Cette miniature, d'un très riche coloris et d'une bonne exécution, rappelle les honneurs que reçut Jacques Coëne, et non un fait de sa vie, car il n'alla jamais à Rome.

Le même caractère fictif doit être attribué à la troisième miniature, qui est peut-être encore plus remarquable que la seconde. Elle se trouve placée, dans le Cartulaire, en tête des Sentences émanées de l'officialité d'Arras, évêché sur le territoire duquel était située l'abbaye de Marchiennes. L'enlumineur a représenté avec beaucoup de vérité l'aspect du tribunal, le juge et ses assesseurs, les parties à l'audience. Jacques Coëne, debout et couvert, reçoit un arrêt que l'official lui présente avec respect et en portant la main à la toque qui couvre son front. On pourrait presque s'imaginer que les têtes sont des portraits; elles sont caractéristiques.

Plus petite que la précédente, la quatrième miniature est con-

sacrée aux affaires portées devant l'autorité séculière. Au milieu est assis un gouverneur, un juge, qui tient à la main l. verge à nœuds, symbole de son pouvoir; autour de lui se voient l'abbé de Marchiennes, qui soulève sa toque, et divers autres personnages. L'un d'eux semble être un plaideur qui vient de perdre sa cause et que son avocat cherche à consoler; dans le fond, entre le religieux qui porte la crosse et un autre moine bénédictin, apparaît la face ironique d'un fou portant la marotte et le bonnet à grelots; sur les marches du tribunal un chien s'étale avec complaisance.

Dans ces quatre miniatures, Jacques Coëne est représenté s'occupant des affaires de son abbaye, en diverses phases et à divers âges de sa vie : jeune encore sur la seconde miniature, à l'âge mûr sur la quatrième, approchant de la vieillesse sur la troisième et affaibli par les années sur la première. C'est partout la même tête, au nez légèrement aquilin, à l'œil vif, tel qu'on le voit sur le triptyque, conservé au musée de Lille, que Jacques Coëne lui-même a fait exécuter par Jean Bellegambe.

Ces miniatures sont remarquables par la largeur et la facilité de l'exécution. Elles n'ont pas toutefois la finesse qui dénote un maître de premier ordre.

Les bordures sont formées d'un fond d'or sur lequel se détachent des rinceaux avec des fleurs, des papillons, et les armoiries du prélat accompagnées de sa devise : *Finis coronat*.

Il y a peu de Cartulaires qui offrent des miniatures de cette importance. Il y en a bien moins encore dont la reliure présente le caractère artistique qui distingue celle du livre où Jacques Coëne a fait enregistrer des privilèges, des chartes, des actes de vente, des citations, des arrêts et des jugements.

La reliure des Cartulaires était ordinairement très simple. Elle était formée de deux aisselles en bois recouvert d'un parchemin blanc ou d'un cuir noirâtre avec petits fers à froid et souvent avec un ou cinq clous de laiton exécutés assez grossièrement. Il en est tout autrement pour le Cartulaire de Jacques Coëne, qui offre une reliure aussi riche et aussi soignée que les missels et les livres de chœur.

Les deux planches en chêne qui forment les plats du volume sont recouvertes d'un velours rouge cramoisi, qui est encore en parfait état après trois ou quatre siècles. Sur les plats des deux

côtés, afin d'assurer la conservation du livre et d'empêcher qu'il ne souffrît du contact des planches sur lesquelles il devait être posé dans la *librairie* ou bibliothèque de l'abbaye, ont été fixés, au milieu et près des quatre coins, cinq de ces gros clous à boulon qui se voyaient souvent sur les reliures monastiques et que l'on désigne, dans les comptes de l'époque, sous le nom de *clouans* et parfois de *moufles de letton* [1].

Dans la reliure du Cartulaire, ces clous, qui sont en cuivre doré, offrent, à leur partie supérieure, une marguerite dont le centre, destiné à poser sur le bois, présente une surface plane et complètement lisse, tandis que tout autour, à un niveau un peu plus bas que la marguerite, au milieu d'arabesques, quatre têtes grimaçantes, aux cheveux ébouriffés et à la longue barbe, laissent sortir de leurs lèvres les doubles manches des deux supports sur lesquels semble reposer le clou et tout ce qui l'environne. Le tout est ciselé avec la merveilleuse finesse qui distinguait les orfèvres les plus habiles de l'époque de la Renaissance; non moins délicats sont les ornements, aussi en cuivre doré, qui décorent les quatre coins des plats du livre. Impossible de décrire ce qu'il y a de gracieux dans les *têtes d'anges* que portent ces coins, et dans les rinceaux, les feuillages, les fleurs et les fruits qui s'épanouissent sur l'étroit triangle de chaque écoinçon. Comme dessin et comme exécution, ce sont de petits chefs-d'œuvre. Pour assujettir les 556 feuillets de parchemin du Cartulaire et empêcher le parchemin de se gondoler, il fallait des fermoirs établis avec soin. Les deux courroies destinées à cet usage, qui sont souvent désignées dans les comptes sous le nom d'*armures* ou d'*attachements*, sortent d'élégantes charnières, aussi en cuivre doré, posées sur le plat supérieur de la couverture, et vont, grâce aux rebords et aux œillets de cuivre dont elles sont garnies, se fixer comme d'elles-mêmes dans les clous rivés sur le plat du côté opposé. Seuls, des hommes qui avaient l'habitude du livre et qui l'aimaient ont pu concevoir et mettre à exécution un ensemble de reliure aussi riche, aussi artistique et aussi heureusement disposé.

Sur la tranche, qui présente aussi un motif de décoration dans la

[1] Archives départementales du Nord, fonds de la cathédrale de Cambrai. Comptes des années 1498-1499 et 1505-1506.

dorure de ses trois côtés a été tracée, à l'aide d'un pointillé, en caractères rappelant ceux que l'on emploie sur les sceaux, la devise de Jacques Coëne : *Finis coronat* [1].

II

La description que nous venons de donner serait un travail incomplet, si elle n'était point accompagnée de tous les renseignements que l'histoire et les archives peuvent fournir sur les œuvres d'art exécutées par ordre de l'abbé Jacques Coëne et sur le prix et les auteurs des miniatures et de la reliure artistique du Cartulaire.

Jacques Coëne, né à Bruges et administrant une abbaye où le goût des Arts n'avait point cessé de régner, contribua beaucoup à embellir l'abbaye, l'église et le trésor. Il fit construire des cloîtres très riches, ornés d'une voûte dorée et de vitraux représentant divers faits de l'Ancien et du Nouveau Testament, ainsi qu'une galerie conduisant à l'église, où fut représentée en peinture l'*Agonie du Christ au jardin des Olives*. C'est à lui qu'était dû le nouveau chœur, avec ses quatre-vingts stalles et sa clôture en bois sculpté à jour, au travers et au-dessus de laquelle on apercevait plusieurs chapelles en pierre, de grandes statues et des tableaux ; aux côtés de l'autel s'élevaient quatre colonnes, en cuivre doré, servant de support aux quatre châsses de saint Laurent, saint Jonat, sainte Eusébie et sainte Rictrude [2]. Le Trésor fut enrichi d'un nombre considérable d'objets en or, en argent et en cuivre doré, fabriqués par les orfèvres les plus habiles des Pays-Bas. Jacques Coëne fit exécuter à Anvers un ostensoir et les statues de saint Georges, de sainte Hélène, de saint Barthélemy, de saint Maurand et de sainte Ursule ; à Bruges, une corne d'ivoire, servant de reliquaire, la grande crosse abbatiale, qui pesait neuf marcs deux onces, et une mitre du prix de 1,500 livres 17 sous ; à Lille, une très belle croix de cristal montée en argent, du prix de 262 livres ; à Cambrai, deux statues de la

[1] Voir planche ci-contre.
[2] Ces détails sont empruntés à divers auteurs et documents : la *Series abbatum Marchianensium*, d'Adrien POTTIER, manuscrit des Archives du Nord ; Martin LHERMITE, *Histoire des Saints de la province de Lille, Douai et Orchies* ; étude de M. DE LINAS sur *Jacques Coëne*, etc.

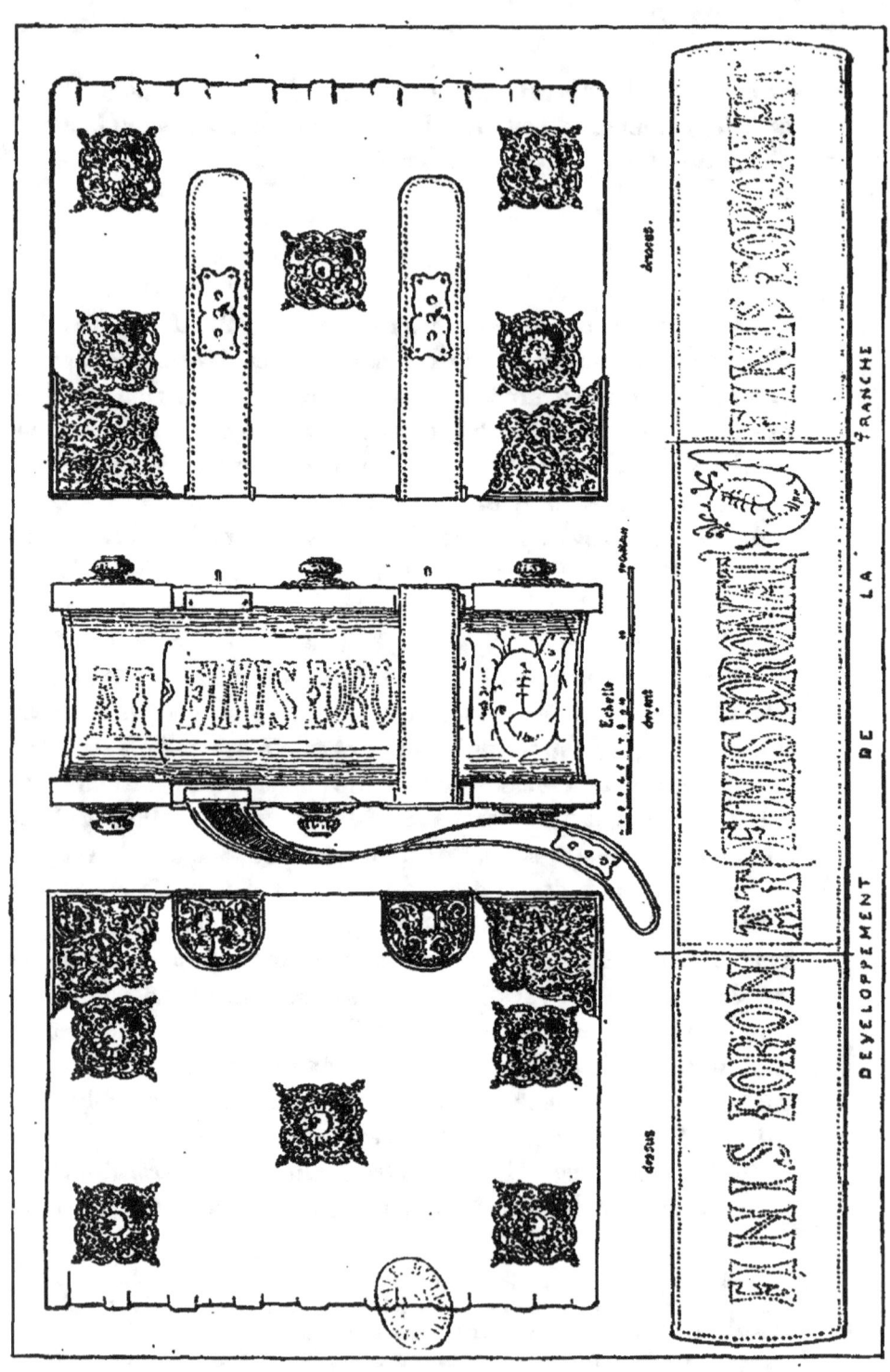

RELIURE DU CARTULAIRE DE MARCHIENNES
(ENSEMBLE ET DÉTAILS)

Vierge, dont l'une très grande, du poids de vingt-quatre marcs deux onces, et d'autres images, toujours en métal précieux, de sainte Lucie, de saint Étienne, de saint Longin et de sainte Rictrude; une petite crosse; des reliures en argent de livres servant à l'autel; une croix, un calice, avec trois œuvres importantes exécutées en 1541 et 1542 par l'habile orfèvre de cette ville, Bon Boudeville; les bâtons du chantre et du sous-chantre en argent doré avec des licornes à leur extrémité supérieure, qui coûtèrent chacun 489 livres et pour la main-d'œuvre desquels l'artiste reçut 73 couronnes; le reliquaire en argent doré contenant des cheveux de sainte Marie-Madeleine, dont le prix fut de 118 livres 2 sous et 6 deniers, y compris 36 livres pour l'or et le travail, et enfin la châsse d'argent doré renfermant le bras de saint Laurent, du poids de douze marcs cinq onces douze estrelins et demi, et du prix de 482 livres 17 sous et 6 deniers; à Douai, une image et un reliquaire de sainte Catherine, avec deux châsses très riches dont nous parlerons plus loin [1]. A cette nomenclature des objets en métal précieux, qui n'est point complète, nous devons ajouter des travaux artistiques d'une nature différente. Le musée de Lille possède un grand triptyque représentant la *Sainte Trinité*, sur lequel est représenté Jacques Coëne avec son père et sa mère. Dans le Musée de Lyon se trouve un autre triptyque sur lequel est représenté l'abbé Jacques Coëne : ce sont deux œuvres remarquables dues au célèbre peintre douaisien Jean Bellegambe [2]. Dans la Bibliothèque communale de Douai sont conservés divers manuscrits que le même abbé de Marchiennes a fait orner de miniatures ou relier avec soin. En consultant le catalogue des manuscrits de cette ville, nous en avons compté vingt-six, parmi lesquels nous nous contenterons de signaler le n° 70, rituel où se voient deux miniatures représentant Jacques Coëne agenouillé devant la sainte Vierge avec saint Jacques et sainte Rictrude à ses côtés, et sur les bordures, dont le fond est d'or mat pointillé d'un or plus brillant, des oiseaux, des insectes, des fruits et des fleurs, avec les armes

[1] On trouvera, à la fin de notre travail, le texte complet de l'inventaire de tous les objets en métal précieux qu'a fait exécuter Jacques Coëne.
[2] Voir *la Vie et l'Œuvre de Jean Bellegambe*, par Mgr DEHAISNES. Lille, L. Quarré, 1890, p. 60 et 65.

de l'abbé et celles de l'abbaye. Ces deux petites miniatures peuvent être mises au nombre des productions les plus remarquables des enlumineurs flamands du commencement du seizième siècle [1].

Quant au Cartulaire qui fait l'objet de notre travail, on y trouve, au folio 502, quelques indications très précises sur le prix qu'il coûta. Cette somme s'élève à 255 livres 15 sous, ce qui équivaudrait aujourd'hui à une somme de 2,500 francs. Voici le détail de quelques-unes des dépenses : la reliure 12 livres, le velours cramoisi 10 livres, le travail de l'orfèvre 60 livres; les soixante-neuf cahiers et demi de parchemin qui servirent à confectionner le manuscrit furent payés à 50 sous pièce, et par conséquent 173 livres pour le tout, en y comprenant évidemment le travail du scribe et celui de l'enlumineur [2].

Malheureusement, nous n'avons pu trouver aucune mention au sujet des noms du calligraphe et du miniaturiste. Le Cartulaire ne présente rien à ce sujet, et les comptes de l'abbaye de Marchiennes font défaut dans le fonds d'ailleurs très riche de ses archives. Il n'est point possible de procéder par voie de comparaison; les autres manuscrits exécutés par ordre de Jacques Coëne ne présentent point davantage les noms de ceux qui les ont écrits et enluminés.

Nous sommes plus heureux en ce qui concerne l'orfèvre qui a ciselé l'ornementation en cuivre doré de la reliure. Son nom, qui se trouve dans le Cartulaire, est Jean Prouveur. Déjà, en 1856 et en 1859, M. de Linas a reproduit les *passages consacrés à cet artiste,* qu'il nomme Poveur ou Pourveu [3]. M. Houdoy, dans son *Histoire artistique de la cathédrale de Cambrai,* a fait connaître quelques-unes des nombreuses mentions qui se rencontrent dans les archives de cette cathédrale au sujet de cet orfèvre, qu'il désigne sous les noms de Pourno, Prouvost, Proueur et Pronneur [4].

[1] C. Dehaisnes, *Catalogue des manuscrits de la Bibliothèque de Douai,* Impr. nat., 1878, p. 5, 16, 21, 27, 46, 51, 55, 57, 60, 67, 69, 111, 221, 235, 244, etc.

[2] *Cartulaire,* p. 502 et suiv.

[3] De Linas, *Étude sur Jacques Coëne,* brochure in-8º de 24 pages, publiée à Amiens en 1856, et *Congrès archéologique de France,* 25ᵉ session, tenue à Cambrai, p. 536.

[4] Houdoy, *Histoire artistique de la cathédrale de Cambrai.* Lille, 1886, p. 111, 205, 206, 209.

M. Durieux, qui le nomme *Le Prouveur* ou *Pronneur*, a reproduit un court extrait des comptes de la ville de Cambrai, pour laquelle cet orfèvre avait doré un sceau [1]. Nous avons eu la bonne fortune de rencontrer, en divers dépôts d'archives, un nombre considérable de renseignements qui avaient échappé à ces trois érudits, et qui nous permettent de reconstituer en grande partie la vie et l'œuvre de l'auteur du travail d'orfèvrerie du Cartulaire.

Voici d'abord, d'après son testament resté inconnu jusqu'aujourd'hui, son état civil. Il se nommait Antoine Prouveur; sa femme avait nom Marie Du Charrin ou Le Charon. Il avait eu trois filles, Catherine, femme de Pierre Samin; Colette, épouse de Bon Boudeville, l'orfèvre de Cambrai dont nous avons parlé plus haut, et Françoise, mariée, postérieurement au 31 mars 1536, à Nicolas de Beaumiaus. Ces trois gendres d'Antoine Prouveur résidaient à Cambrai. Il avait eu, sans doute d'un premier mariage, une fille nommée Mariette, qui avait épousé Pierre Simon et aux cinq enfants de laquelle il légua, par son testament, cent écus, monnaie de Cambrai [2].

Nous sommes porté à croire qu'Antoine Prouveur a résidé dans la ville de Cambrai durant la première partie du seizième siècle. En effet, nous voyons, dans trois exécutions testamentaires de chanoines de cette ville, qu'il fut chargé en 1506, 1511 et 1515 [3] de faire la prisée de la vaisselle d'argent de ces chanoines, opération qui ne rapportait que quelques sous et pour laquelle on n'aurait pas fait venir un orfèvre de Douai à Cambrai. La mention trouvée par M. Durieux et le mariage des quatre filles de l'orfèvre à Cambrai viennent à l'appui de cette proposition. En outre, son testament nous apprend qu'il possédait des biens à Haspres, près Cambrai, et qu'il légua un calice à la cathédrale de cette dernière ville. Plus tard, peut-être à l'occasion de ses travaux pour l'abbaye de Marchiennes, il alla s'établir à Douai. Le Cartulaire de Jacques Coëne l'appelle *Duacensis*, et, dans son testament daté du 31 mars 1536,

[1] *Réunion des Sociétés des Beaux-Arts des départements*, année 1888, p. 374 et 438.

[2] Archives communales de Douai, série FF, registre aux testaments des années 1540 à 1547, f° 9 v°.

[3] Archives départementales du Nord, fonds de la cathédrale, cartons des années 1506 et 1511; fonds de Sainte-Croix, carton de l'année 1515.

il demande à être enterré dans l'église Saint-Pierre de Douai, sa paroisse. Il résulte du même testament qu'il jouissait d'une belle situation de fortune; il donne en mariage à ses filles la somme de 300 livres, ce qui était assez considérable pour l'époque. Il choisit comme exécuteur testamentaire Martin Comelin, bourgeois, qui occupait une position élevée à Douai; il l'appelle son compère et lui lègue un tableau à volets représentant la Passion. Antoine Prouveur avait fait son testament en date du 31 mars 1536; il y ajouta un codicille le 2 juillet 1540. Son testament fut empris le 9 juillet suivant. C'est donc entre ces deux dernières dates qu'il est décédé. Sa femme mourut quelques jours plus tard; elle avait fait, le 13 mai 1540, son testament qui fut empris le 24 juillet de la même année [1].

Durant toute la première partie de sa vie, jusqu'en 1524, Antoine Prouveur exécuta de nombreux travaux pour la cathédrale de Cambrai. En 1598, 100 livres lui furent payées pour la main-d'œuvre d'une châsse servant à porter en procession l'image de Notre-Dame de Grâce, et le Chapitre jugea cette somme insuffisante; en 1499-1500, on lui commanda une chaîne en or pour y attacher les joyaux donnés à la cathédrale par le défunt évêque Henri de Berghes [2]. Bientôt les travaux se suivent presque d'année en année. Ce sont, en 1507-1508, des plats en argent suspendus dans le chœur; en 1509-1510, des restaurations à une coupe d'argent et à un calice doré; en 1512-1513, une cuiller en or, dont le bout présentait une statuette de saint Jacques; en 1513-1514, des réfections au calice de la chapelle Saint-Blaise [3].

De 1515 à 1518, Antoine Prouveur exécute de nouveaux travaux pour la chapelle de Notre-Dame de Grâce : d'abord l'encadrement en argent qui environnait la sainte image, pour lequel il reçut diverses sommes, 55 et 23 livres, et ensuite le revers de la même image, décoré d'un arbre de Jessé en argent dont les fines ciselures se détachaient sur un velours cramoisi, travail fait d'après les dessins de Jean Bellegambe, pour lequel l'orfèvre reçut, comme main-d'œuvre, 90 livres avec 10 livres de gratification, ce qui ferait au

[1] Testament cité plus haut.
[2] Archives départementales du Nord, fonds de la cathédrale de Cambrai, années citées.
[3] Ibid.

moins 1,000 francs en monnaie d'aujourd'hui. A la même date il travailla à divers objets servant au culte : une croix, une châsse, des reliquaires, de nouveaux encensoirs et une boite à hosties, le tout en argent [1].

De 1518 à 1524, travaux analogues pour des encensoirs, des reliquaires et des missels et livres recouverts d'argent [2].

Pour la ville même de Cambrai, nous ne connaissons pas d'autre ouvrage que celui de la dorure du scel aux causes, exécuté, comme le dit le texte publié par M. Durieux, en 1511-1512, au prix de 41 sous 8 deniers [3].

Durant la seconde partie de son existence comme orfèvre, c'est-à-dire d'environ 1525 à 1540, Antoine Prouveur semble avoir résidé à Douai. Après avoir signalé la couronne d'un saint ciboire exécuté en 1527 pour l'abbaye du Près de cette ville [4], nous rappellerons ce qu'il fit pour l'abbaye de Marchiennes. En 1531, il acheva à Douai la châsse de sainte Rictrude, dont le poids atteignait 268 marcs 5 onces et demie, et le prix de 13,127 livres 14 sous 6 deniers, sans y comprendre les pierres précieuses, et en 1537, la châsse de sainte Eusébie, du poids de 289 marcs 4 onces 9 estrelins 4 frelins, et du prix de 13,480 livres, en dehors des joyaux, des pierreries et d'un morceau de licorne donné par la comtesse Buren [5]. Il résulte d'une charte, insérée dans le Cartulaire, que ces deux châsses, dont chacune coûta une somme qui équivaut à plus de 130,000 francs de notre monnaie d'aujourd'hui, ont été exécutées par Prouveur, et qu'il y travailla pendant dix années consécutives [6].

En 1540, année de sa mort, il fit encore deux importants travaux pour Jacques Coëne et pour l'abbaye de Marchiennes. L'un, qui fut livré vers la fin d'avril, est un reliquaire en argent doré où était

[1] Archives départementales du Nord et Bibliothèque de la ville de Cambrai, Actes capitulaires de Notre-Dame, n° 958, t. II, f° 24 v°. — Comptes de la cathédrale de Cambrai, années citées.

[2] Archives départementales du Nord. Comptes de la cathédrale de Cambrai, années citées.

[3] *Réunion des Sociétés des Beaux-Arts*, année 1888, déjà cité.

[4] Archives départementales du Nord, fonds de l'abbaye du Près. Compte de 1527.

[5] *Cartulaire de dom Jacques Coëne*, f°s 502 et suiv.

[6] *Ibid.*, 1re partie, pièce 20.

renfermée la mâchoire de sainte Eusébie, et dont le poids était de 12 marcs 5 onces et le prix de 562 livres 16 sous [1]. Le second travail est le Cartulaire dont nous nous sommes occupé et dont plus haut nous avons fait connaître le prix. Antoine Prouveur avait été complètement payé avant d'avoir achevé cette dernière œuvre, car il est rappelé que ses héritiers, étant redevables d'une certaine somme (*nonnihil debebant*), se chargèrent, en retour, de la dorure. Notre orfèvre semble donc s'être occupé de travaux artistiques jusque peu de temps avant sa mort.

Ses œuvres, d'après les indications et les prix que nous avons relevés, devaient avoir une grande valeur artistique. Presque toutes ont péri. C'est, hélas ! le sort réservé aux ouvrages d'orfèvrerie en métal précieux. Les caprices du goût, qui se sont beaucoup trop souvent exercés même dans les objets d'art servant au culte, et les actes de vandalisme qui se sont produits à l'époque de la Révolution, ont fait fondre au creuset les travaux d'orfèvrerie les plus remarquables du moyen âge et de la Renaissance. En ce qui concerne Antoine Prouveur, son Cartulaire, qui a été épargné à cause de son caractère intrinsèque et de son peu de valeur comme métal, nous permet d'apprécier son habileté comme ciseleur et son goût exquis comme dessinateur [2].

D'après les coins et les clous de ce livre, cet orfèvre cambrésien et douaisien mérite d'être rangé au nombre de ces artistes français dont l'illustre Benvenuto Cellini a dit, dans son *Traité des arts de l'orfèvrerie*, « que leurs travaux avaient atteint un degré de per- « fection qu'on ne rencontrait dans aucun autre pays ».

CARTULAIRE DE MARCHIENNES

En tête.

Rara Jacobus avis, nostri decus ordinis ille
Coenus, nomen cujus in orbe micat;
Virginis ab partu sesquimillesimo et uno
Anno, hujus regimen cepit habere domus.

[1] *Cartulaire de dom Jacques Coëne*, f^{os} 502 et suiv.
[2] Voir planche ci-contre.

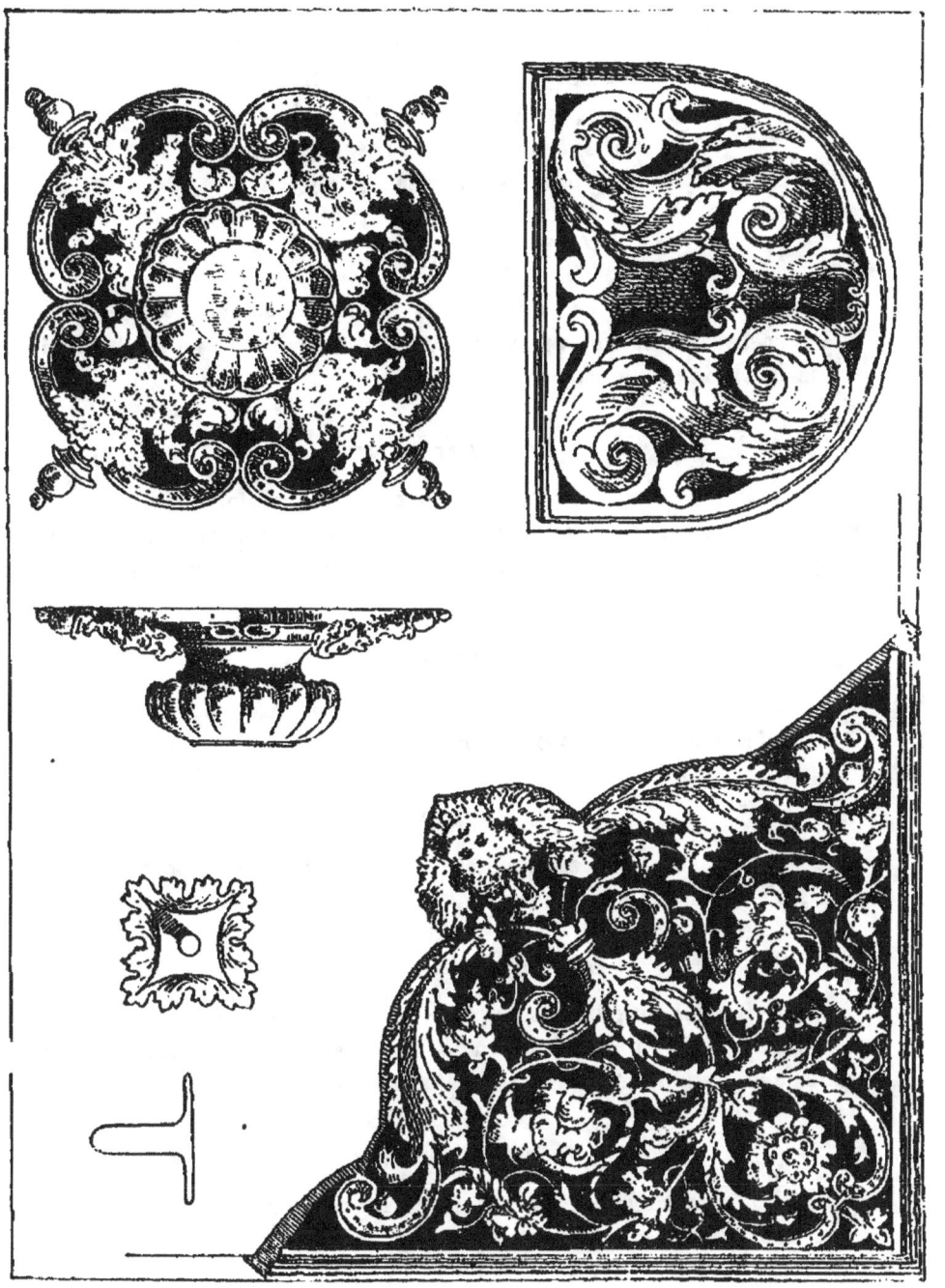

RELIURE DU CARTULAIRE DE MARCHIENNES
DÉTAIL DES COINS ET DES CLOUS CISELÉS

Lugubres sub eo qui relligionis amictus
Accepere, sequens pagina scripta docet.
Cum quibus ascendat celestia regna precamur,
Ac ibi pro meritis premia digna ferat.

Folio 502.

Sequitur declaratio ponderis simul et precii quarumdam reliquiarum, quas per diversos aurifabros argento et auro curavit adornandas predicti patris Jacobi Coene abbatis labor ac parcimonia.

Major baculus pastoralis.

Anno a Christo nato millesimo quingentesimo quinto, major baculus pastoralis, qui ponderis est novem marcharum duarumque unciarum, Brugis fabricatus nonagentis et nonaginta una libris constitisse perhibetur.

Mitra.

Anno instauratæ Salutis millesimo quingentesimo sexto, mitra, etiam Brugis absoluta, constitit mille quingentis libris et septem decem solidis.

Annuli tres.

Eodem anno annuli tres argentei, per aurifabrum Cameracensem perfecti, XXIIIIor libris flandrie pendentur.

Duorum vasorum declaratio.

Anno Domini sesquimillesimo septimo, duo vasa argentea, viginti et quingentis libris flandrensibus empta fuere; sunt enim ponderis viginti unius marcharum, unius uncie et XV estrelinorum.

Imago dive Lucie.

Eodem anno, effigies dive Lucie, Cameraci perfecta, continet quindecim marchas tres uncias et sex estrelinos.

Effigies sancte Catherine.

Anno a partu Virginis octavo supra sesquimillesimum, imago dive Catherine, Duaci confecta, ponderis est novem marcharum, unius uncie et quinque estrelinorum.

Imago divi Stephani, prothomartyris.

Eodem anno absoluta est Cameraci imago sancti Stephani, prothomartyris, cujus quidem pondus quindecim marchis duabus unciis et undecim estrelinis conficitur.

Cornu eburneum.

Eodem quoque anno, cornu ex ebore, Brugis confectum, in quo sancti Sigismundi ossa custodiuntur, viginti octo libris et XV solidis flandrensibus comparatum est.

Vasculum olei extreme unctionis.

Anno Salutis humane 1509, vasculum oleo extreme unctionis custodiendo, Cameraci perfectum, marcham et triginta estrelinos continet.

Effigies sancti Georgii.

Anno post virgineum partum 1510, Antwerpie sculpta est imago divi Georgii, que ponderis est decem marcharum, trium unciarum et quinque estrelinorum.

Imago dive Virginis Marie.

Anno Domini 1511, imago Virginis Marie, Cameraci constructa, tres marchas continet et quindecim estrelinos cum dimidio.

Duo candelabra, cum vasculo aque benedicte.

Anno et loco supra dictis, duo candelabra, cum vasculo aque sacre, conficiuntur, quorum pondus septem decim marche, sex uncie ac sex estrelini efficiunt.

Minor baculus pastoralis.

Anno quoque et loco eisdem, baculus pastoralis unus supradicto minor perfectus, ponderis est decem marcharum, trium unciarum ac uncie dimidii.

Codex Evangelicus.

Anno supradicto, volumen Evangelii perfectum est, in quo tres marche, uncia una et duodecim estrelini continentur.

Effigies sancti Longini.

Anno a partu Virginis 1512, imago sancti Longini, Cameraci insculpta;

ponderis est octodecim marcharum, quinque unciarum ac uncie dimideii.

Imago dive Helene.

Eodem anno, effigies sancte Helene, Antwerpie perfecta, continet novem marchas, sex uncias et novem estrelinos.

Libri duo ad Sacrum diebus precipuis celebrandum.

Anno a Christi incarnatione 1514, unum et alterum volumen, tres marchas, duos estrelinos ac dimidium continent; Cameraci perficiuntur.

Philacterium sacratissimi corporis Christi.

Anno supradicto Antwerpie effectum est philacterium in quo venerabile corpus Christi die sacramenti in processione solet deferri; pondus illius est viginti marcharum.

Liber ad epistolas canendas diebus præcipuis.

Epistolarum volumen, tres marchas, tresque uncias et novem estrelinos cum dimidio continens, eodem quoque anno perficitur.

Imagines angelorum.

Anno domini 1518, imagines angelorum, Cameraci sculpte, sedecim marchas, quatuor uncias et quinque estrelinos continere perhibentur.

Effigies Christi matris supradictâ major.

Anno et loco supradictis, imago Virginis Marie, predictâ major et magnificentior absoluta, viginti quatuor marchas continet duasque uncias.

Crux argentea.

Anno domini 1519, crux argentea Cameraci perfecta est, cujus pondus, cum numeratâ Pace etiam argenteâ, sedecim marche uncia una et unus estrelinus efficiunt.

Imago dive Rictrudis.

Anno Domini supra millesimum quingentesimum vigesimo quarto, effigies dive Rictrudis, inaurata ab aurifabro Cameracensi, constitit mille septingentis et octodecim libris parisiensibus. Hec, collocata post sedes chori circumseptaque cancellis ereis, fulcitur columnis quatuor ex auricalco confectis.

Tria pocula argentea.

Anno domini 1515, perfecta sunt tria pocula argentea ponderis undecim marcharum, unius uncie et novem estrelinorum cum dimidio.

Calix.

Anno a Christo passo 1530, calix, in quo celebrioribus diebus divina celebrari solent mysteria, Cameraci absolutus, octo marchas continet et unciam unam.

Quatuor imagines sanctorum Bartholomei atque Mauronti et sanctarum Anne et Ursule.

Anno domini 1535, empte sunt Antwerpie quatuor imagines Sanctorum Bartholomei atque Mauronti et Sanctarum Anne et Ursule. Imago dive Anne, que omnino maxima est, continet octodecim marchas, uncias quatuor et uncie dimidium. In imagine sancti Bartholomei quatuordecim marche, quinque uncie et undecim estrelini continentur; sancti Mauronti imago est ponderis tredecim marcharum, unciarum septem et sex estrelinorum; imago dive Ursule duodecim marchis et quinque estrelinis censetur confecta.

Techa sancte Rictrudis.

Anno domini sesquimillesimo trigesimo primo, techa Sancte Rictrudis Duaci absolvitur; cujus quidem pondus non minus est ducentis sexaginta octo marchis, unciis quinque ac uncie dimidio; hujus ergo precium extenditur ad tredecim millia centum et viginti septem libras, quatuordecim solidos et sex denarios parisienses; porro gemmarum insignium, ubique prominentium, non supputamus precium.

Crux Crystallina.

Anno Domini supra millesimum qringentesimum trigesimo secundo Insulis empta est crux insignis vitroque crystallino pellucida, ducentis sexaginta duabus libris parisiensibus; novem marche cum duabus unciis hujus pondus efficiunt.

Techa sancte Eusebie.

Anno Domini 1537, Duaci absolvitur loculus in quo dive Eusebie ossa requiescunt. Hujus pondus conficitur ducentis octoginta novem marchis, quatuor unciis, novem estrelinis et quatuor frelinis; constat autem — non

connumeratis multis lapidibus preciosis neque fragmento unicornis, dato ab illustri Domina Comitissa Burensi — tredecim millia quadringintis et octoginta libris.

Teche in quibus prius collata erant ossa sanctarum Rictrudis et Eusebie:

Eodem anno, pro restauratione ac dispositione veterum techarum Rictrudis et Eusebie Duaci absolutarum, in quibus nunc reposita sunt ossa Sancte Rictrudis, Sancti Jonati ac Sancte Cordule, cum ossibus Sanctarum Corone et Victorie, exposite sunt centum quinquaginta et undecim libre.

Calvaria Sancte Rictrudis.

Anno a partu Virginis trigesimo octavo supra sesquimillesimum, calvaria Sancte Rictrudis, que ponderis est viginti quinque marcharum et unciarum trium, auro multisque lapidibus preciosis insignita, Duaci quoque perficitur; pro hac date sunt mille centum quinquaginta duo libre et quinque solidi.

Philosaccarum argenteum.

Anno Domini sesquimillesimo quadragesimo, mense septembri, commissum est hujus ecclesie Thesaurario philosaccarum argenteum atque passim inauratum; quod quidem ponderis est marcarum sex, unciarum quatuor cum dimidia, pro quibus date sunt centum et quinquaginta septem libre ac solidi decem; marca etenim viginti quatuor libris estimatur; porro aurifaber recepit, pro deauratione et labore, septuaginta octo libras. Supputatis igitur omnibus, constitit ducentis ac triginta quinque libris et decem solidis parisiensibus.

Volumen pergameneum.

Eodem anno, Thesaurarius accepit custodiendum volumen istud pergameneum, continens privilegia transcripta, necnon sententias, pactiones, redditus acquisitos per R. Patrem ac dominum dominum Jacobum Coene, simul et fundationes quarumdam solempnitatum per eumdem institutas, pro cujus ligatura date sunt duodecim libre, et, pro holoserico quo tegitur decem, pro cupro autem et pro sculptura clausurarie et clavorum, operarius recepit sexaginta libras. Heredes Antonii Pourveu nonnihil debebant, quapropter aurum et inaurationem solverunt. In hoc libro continentur quaterniones sexaginta novem cum dimidio; unus quisque autem emptus est quinquaginta solidis. Igitur, si recte omnia supputentur, precium codicis predicti extenditur ad ducentas quinquaginta quinque libras et quindecim solidos.

Baculi Precentoris et Succentoris, in quorum summitate prominent imagines unicornium.

Anno Domini millesimo quingentesimo quadragesimo primo, mense julio, magister Bonus Boudville, aurifaber Cameracensis, absolvit baculos Precentoris et Succentoris argenteos passim deauratos, quos huc attulit eodem anno et mense; quorum pondus continet viginti marcas, tres uncias et quinque estrelinos; marca vero viginti quatuor libris empta est : itaque precium utriusque baculi extenditur ad quadringentas et octoginta novem libras et quindecim solidos; aurifaber autem, pro auro quod exposuit et pro labore quem insumpsit, septuaginta tres coronatas accepit.

Pars capillorum dive Magdalene.

Eodem anno, mense septembri, idem magister Bonus Boudville huc detulit partem capillorum beate Marie Magdalene inclusam vasculo argenteo, ponderis trium marcarum, trium unciarum ac septem estrelinorum cum dimidio; constat autem centum et octodecim libris duobusque solidis et sex denariis parisiensibus, nam pro unaquaque marca sunt viginti quatuor libre parisienses; aurifabro autem, pro auro et labore insumpto, triginta sex.

De brachio divi Laurentii.

Anno Domini millesimo quingentesimo quadragesimo primo, IIII° idus martii, magister Bonus Boudeville, aurifaber Cameracensis, inclusit, opere argenteo deaurato lapidibusque preciosis conspicuo, nonnihil ossium brachii divi Laurentii martyris, in quo continentur duodecim marche quinque uncie atque VII estrelini cum dimidio; precium uniuscujusque marce extenditur ad XXIIIIor libras; constat itaque, annumerata operarii mercede, quadringentis octoginta duabus libris, septemdecim solidis et sex denariis flandrensibus.

Calix, supradicto minor.

Anno Domini 1542, die dive Magdalene dicato, calicem hunc detulit magister Bonus Boudeville, aurifaber Cameracensis, in quo continentur tres marche, una uncia et uncie dimidium; annumeratis igitur omnibus, tam auro et argento quam operarii mercede, constitit triginta et una coronatis et quadraginta quatuor scuferis (?).

Mandibula dive Eusebie.

Anno domini M° V° XL°, circa finem mensis aprilis, Anthonius Prover,

aurifaber Duacensis, mandibula dive Eusebie virginis reclusit in repositorio argenteo deaurato, ponderis XII marcharum trium unchiarum, cujus quidem repositorii valor est V^e LXII librarum XVI solidorum flandrensium.

DOCUMENTS

1499-1500. — A Anthoine Pourveur pour avoir fait une chaine d'or à pendre les joyaulx de monseigneur de Berges, pour le fachon.....
LXIII s. IIII d.

(*Compte de la fabrique et des ornements de la cathédrale de Cambrai, par Thomas Blocquel, chanoine, pour l'année 1499-1500. — Archives départementales du Nord. Fonds de la cathédrale de Cambrai; registre des comptes de la fabrique, n° 134.*)

1500-1501. — Le VII jour d'aoust, an IIII^{xx} VIII, par les députés de Messieurs de Capitle, marchandé à Anthoine Pourveur, orfebvre, de faire I tabernacle à porter l'ymage de Nostre Dame de Grasce as processions, et sera faict le patron pour ce fait. Et y debvoit employer seullement, comme avoit promis, de XIII à XV marz d'argent; mais, l'œuvre parfait, y ont employez XXIX marcs et XIX estrelins, et doibt avoir ledit Anthoine, pour la main de l'œuvre, la somme de... c l.

Argent achetet et delivret audit Anthoine, à Jacques Hardeau, orfebvre, II marcs XV estrelins; à le demiselle de Savaises VI marcz VII onchez; par le moyen de Jacques Hardeau V marcz X estrelins; id. II marcz VI onches; à monsieur de Saint-Aubert, II marcz XII estrelins; à Anthoine Pourveur, II onches, VI estrelins. Prins à l'église, en joyaulx, VI marcs, IV onches, X estrelins.

Payet audit Anthoine pour l'œuvre, c l. — Pour avoir doré les faillissementz par dedans le tablet, pour estoffes et œuvre, VI l. En laiton pour le couverture du dosset et faire les patrons, XI s.

Ledit Anthoine a fait une remontrance en Capitle par manière de supplication, pour avoir mieulx fait l'œuvre dessus dict que le patron ne parle, et sur ce ont Messieurs advisés de faire dorer à demi le tableau en aulcun lieu, et pour ce faire monsieur de Gardine a offert X ducatz d'or.

(*Compte de la fabrique et des ornements de la cathédrale de Cambrai, par Thomas Blocquel, chanoine, pour l'année 1500-1501. — Archives départementales du Nord. Fonds de la cathédrale de Cambrai; registre des comptes de la fabrique, n° 135.*)

1506, 1ᵉʳ octobre. — A Anthoine Prouveur, orfebvre, pour avoir parfaict le vasseau du sacre, où il falloit le tube... IX l.

A Anhoine Prouver et Piéron, Cangeor, pour priser les vaisselles, les ouaulx et les pièces d'or et d'argent.

(*Testament et compte de l'exécution testamentaire de Gilles Nottelet, chanoine et doyen du chapitre de la cathédrale de Cambrai, décédé le 1ᵉʳ octobre 1506. — Archives départementales du Nord. Fonds de la cathédrale de Cambrai; registre des testaments, n° 13.*)

1507-1508. — Anthoine Prouveur a fait ung plat d'argent doré nœuf par l'ordonnance de Capitle... XXV l. VII s. VIII d.

Audit Anthoine, pour avoir redoré l'autre plat parel et rebruinti, aussi refait l'émail... VI l. V s.

(*Compte de la fabrique et des ornements de la cathédrale de Cambrai, rendu par Jean Lelièvre, chanoine, pour l'année 1507-1508. — Archives départementales du Nord. Fonds de la cathédrale de Cambrai; registre des comptes de la fabrique, n° 138.*)

1509-1510. — A Anthoine Prouveur, orfebvre, pour avoir mis par pièches et remis sus et doré la grande croix des processions... LXX s.

(*Compte de la fabrique et des ornements de la cathédrale de Cambrai, rendu par Pierre Godeman, chanoine, pour l'année 1509-1510. — Archives départementales du Nord. Fonds de la cathédrale de Cambrai; registre des comptes de la fabrique, n° 141.*)

1511, 29 octobre. — A Anthoine Pourveur, orfebvre, pour peser toute la vasselle... X s.

(*Testament et compte de l'exécution testamentaire de Jean Hennecart, chanoine de la cathédrale de Cambrai, décédé le 29 octobre 1511. — Archives départementales du Nord. Fonds de la cathédrale de Cambrai; registre des testaments, n° 14.*)

1511-1512. — A Anthoine, orfèvre, pour avoir remis à point une tasse d'argent... VI s. VIII d.

A Anthoine Prouveur, pour avoir refaict ung calice doré, qui estoit rompu... vi l. v.s.

(*Compte de la fabrique et des ornements de la cathédrale de Cambrai, rendu par Jean Lelièvre, chanoine, pour l'année 1511-1512. — Archives départementales du Nord. Fonds de la cathédrale de Cambrai; registre des comptes de la fabrique, n° 142.*)

1512-1513. — A Anthoine Pourveur, orphèvre, pour une louche d'or, où il y a en la mance monsieur Saint Jacque... c s.

(*Compte du temporel de l'évêque de Cambrai, Jacques de Croy, rendu par Roland Ghoden, receveur pour l'année 1512-1513. — Archives départementales du Nord. Fonds de la cathédrale de Cambrai; registre des comptes de Cambrai, n° 6.*)

1513-1514. — A Anthoine Prouveur, orfèbre, pour avoir resoudet le pié et redoré du caliche de la chapelle Saint Blase... xxvi s. vii d.

(*Compte de la fabrique et des ornements de la cathédrale de Cambrai, rendu par Jean Lelièvre, chanoine, pour l'année 1513-1514. — Archives départementales du Nord. Fonds de la cathédrale de Cambrai; registre des comptes de la fabrique, n° 144.*)

1514, 27 mars. — A Anthoine Pourveu, orfèvre, lequel a prisiet la vasselle... x s.

(*Exécution testamentaire de Robert Doizencourt, chanoine de la collégiale Sainte-Croix, à Cambrai, qui trépassa le 27 mars (v. st.). — Archives départementales du Nord. Fonds de la collégiale de Sainte-Croix; registre aux testaments, n° 2.*)

1515, 28 novembre. — Tractatum per duos deputatos cum Anthonio Prouveur, aurifabro, super factura apparatus imaginis Nostre Domine gratiarum initum, laudant et approbant Domini.

(*Bibliothèque de Cambrai. Manuscrits, n° 958, t. II, f° 24.*)

1515, 12 décembre. — In thesauria capiantur pecunie ex denariis Fabrice, pro perficiendo apparatu imaginis Nostre-Domine gratiarum et bene sollicitetur aurifabro ut diligentius operetur.

(*Bibliothèque de Cambrai. Manuscrits, n° 958, t. II, f° 27.*)

1516, 17 juin. — Comminetur Anthonius Pourveur de pena incursa, ab

eo exigenda, ut capitale apparatus Nostre-Domine-Gratiarum perficere satugat.

(*Bibliothèque de Cambrai. Manuscrits*, nº 958, t. II, fº 51.)

1517, 13 juillet. — Deputantur domini Decanus, Domons et Pyerin, cum officiario Fabrice, ad communicandum cum Anthonio Pouven, aurifabro, super deauratione apparatus Nostre-Domine Gratiarum.

(*Bibliothèque de Cambrai. Manuscrits*, nº 958, t. II, fº 110.)

1517, 4 septembre. — Placet Dominis contractus per Dominos deputatos cum Anthonio Le Pourveu, aurifabro, super fabrica posterioris partis apparatus Nostre-Domine-Gratiarum initus, cui debent solvi septem libre grossorum, ultra decem scuta in quibus ille tenebatur e quibus absolvitur. Et tenetur opus deaurare, tradendo aurum, ac infra Pascha prorsus singula completa reddere, sub pena unius libre grossorum.

(*Bibliothèque de Cambrai. Manuscrits*, nº 958, t. II, fº 116.)

1517-1518. — Comme apparoit par les comptes des ans précédens xvᵉ cxiiii, xv et xvi [1], à plusieurs foix délivré à Anthoine Prouveur xliiii marcqz, vi onches, vii estrelins et demi, pour faire ung tabernacle à Nostre Dame de Grasce, lequel fut, l'an passé xvᵉ xvi, par ledit Anthoine livré, pesant xlii marcqz vii demi estrelins. Ainsy doibt de reste ii marcqz vi unches, à xxx patars l'onche, dont se fait ici recepte, valent lv l.

De Anthoine Prouveur, orfebvre, receupt viii unches xvii demi estrelins d'argent, qui estoient demouré du tabernacle Notre Dame de Grasce...
<div align="right">xxiii l. x iii s. iiii d.</div>

Par messieurs les desputes a esté marchandé à Anthoine Prouveur, orfebvre, de faire une dossière d'argent ou tablet de Nostre Dame de Grasce, revestu d'un arbre de Yessé, selonc certain patron et devise sur ce faitz. Pour lequel œuvre faire luy ont esté délivrées les vièses hordures dudit tablet, pesans ung marcq, v onces xii estrelins. Item, des verins et custodes où les pierries estoient enchassées, cinc onces un estrelin. Item, de aulcuns ornemens qu'on a brullé, qui n'estoient de nulle valeur, iiii marqs ii onches ii estrelins, estimé xxxii patars chascune once, valant iiiiˣˣxxx l. xviii s. viii d. Item, six tasses, pesans ix marcqz une once ii estrelins et demi, achetées à monsieur *de Hugutionibus*, pour le pris de xxxii patars chascune une, valant ciiiˣˣv l. Ainsy, appert qu'il

[1] Les comptes de ces années font défaut.

a receupt xv marcqs cinq onces xvii demi estrelins, et ledit dossière et arbre de Yessé, avec les bordures, qu'il a faict et relivré, poise xiiii marcqs cincq onces; restent qu'il est redevable pour avoir plus rechupt que relivré viii onces xvi demi estrelins, dont cy dessus est faicte recepte en obvention. Item, pour l'œuvre de la main, de marchiet faict avec ledit Anthoine, payet iiiixxx l. Item, pour ung patron dudit arbre de Yessé payé à Bellegambe, paintre, demourant à Douay, l.xvi s. viii d. Item, pour dorer ledit dossière, delivré xix ducatz et demi au pris de xli demi patars chascun ducat, valent lvii l. viii s. ix d.; sont ensemble iiii^c xlvi l. xii s. x d. Est touttefoix a notter que les vièses bordures, verins et custodes où estoient les pierres, ne sont estimées en valeur d'argent en ceste mise, montent à ii marcqz ii onches xii estrelins;

Item, audit Anthoine, pour avoir parfait ledit œuvre plus seuffisamment que le patron donné par messieurs les députez.

Item, par led^t. Anthoine, pour avoir fait deux nouveaulx encensoirs, pour lesquels faire luy ont esté délivrez deux vielz ensensoirs, pour l'œuvre lxx l.

Ensemble, clix l. x s. i d.

Audit Anthoine, pour avoir resouldé six lyonceaulx au pied d'une croix, dont on fait parement au grand aultel et le redorer; pour argent et fachon i. s. Item pour resoulder ung verin à un autre reliquaire, xiii s. iiii d. Item, pour avoir remis appoint les livres où sont escriptz les Évangiles, dont on fait parement au grand aultel, xv s. Item, refait le boiste à mettre le pain du grand aultel, pour argent et faichon, v s.

Ensemble iiii l. iii s. iiii d.

Audit Anthoine, pour avoir refait ung pied d'argent à la fierte de la Circoncision et le revisieter par tout; pour argent et faichon xxxiii s. iiii d. Item, pour deux biseaux faictz au reliquaire du sacrement de l'aultel, pour reposer le beucque, xxxvi s. vii d. Item, pour le fachon d'une caynette d'or, pesant ii onces iiii demi estrelins, pour tenir une afficque ou tablet Notre Dame de Grasce, qui par avant y servoit, laquelle a esté faicte en plus petites mailles, lxvi s. viii d. Ensemble vi l. xiii s. iiii d. Item, au serviteur dudit Anthoine, donné xx patars xxxii s. iiii d.

(*Compte de la fabrique et des ornements de la cathédrale de Cambrai, rendu par Jérôme des Hugutions (de Hugutionibus), chanoine, pour l'année 1517-1518. — Archives départementales du Nord. Fonds de la cathédrale de Cambrai ; registres des comptes de la fabrique, n° 145.*)

1518, 18 juin. — Ratificant Domini appunctuamentum cum Anthonio Pourveu, aurifabro, super totali persolutione facture apparatus Nostre

Domine Gratiarum initum, cui, ultra accepta in pecunia, fuit accordata una libra grossorum.

(*Bibliothèque de Cambrai. Manuscrits, n° 958, t. II, f° 148.*)

1518-1519, fol. 17 v°. — Ex ordinatione Dominorum ornati et garniti fuerunt argento duo libri, videlicet Epistolare et Evangiliare totius anni, ad supportandum alios similes libros ad quos sic ornandos accepte fuerunt a magistro Johanne Doremont, capellano revestiarii, LXIX l. IX s. IIII d. Cum hoc, ad perficiendum dictas garnituras librorum tradite fuerunt Anthonio Prouveur... VI l. V s. IIII d.

Item XXIX° octobris, tradite fuerunt dicto Anthonio aurifabro ad renovandum partes interiores duorum acienseriorum (*sic*)... XL s. XII d.

XII maii, tradite fuerunt dicto Anthonio ad renovandum baculum argenteum *de l'asperges*... XXXVI l. X s. VIII d.

Fol. 36. A Anthoine Pourveur, orfebvre, pour avoir refaict deux nœufs bassins, et fons aux vielz accensoirs d'argent... VI l. XIII s. IIII d.

Audit Anthoine, pour ung nouvel aspergès d'argent, et avoir rebrunti et nettoyet, à Pasques, la grande croix, les deux petites croix, les aultres deux accenseurs... XLIX l. VI s. VIII d.

Fol. 37. A Anthoine Prouveur, orfebvre, pour avoir garny d'argent avecq closture lesdits deux livres,... pour de corroyes de vers velours tissus pour les clore, et pour le sallaire et fachon desdites garnitures...
IIIIxx XV l. XVIII s. VI d.

F° 37 v°. Audit Anthoine Prouveur, pour avoir cloz et mit à point ledit missel du grant autel... XXXVIII l. XIX s. II d.

(*Compte de la fabrique et des ornements de la cathédrale de Cambrai, rendu par Pierre Oculi, chanoine, pour l'année 1518-1519. — Archives départementales du Nord. Fonds de la cathédrale de Cambrai; registre du compte de la fabrique, n° 146.*)

1521-1522. — Antonio Prouveur, pro mundando feretrum et alias reliquias... VIII s.

A Anthoine Prouveur, pour avoir refait le fond du benotier d'argent, id. ung plat d'argent... L s.

(*Compte de la fabrique et des ornements de la cathédrale de Cambrai, rendu par Jean Piérin, chanoine, pour l'année* 1521-1522. — *Archives départementales du Nord. Fonds de la cathédrale de Cambrai; registre des comptes de la fabrique, n° 147.*)

1523, 22 octobre. — Satisfaciat magister Fabrice Anthonio le Prouveur, aurifabro, de executione thuribulorum ecclesie.

(*Bibliothèque de Cambrai. Manuscrits; registre des actes capitulaires de la cathédrale de Cambrai, f° 238.*)

1523-1524. — Anthonio Prouveur, pro mundando feretrum et alias reliquias... VIII s,
Anthonio Prouveur, pro cathenulis thuribulorum ex novo reparandis, x l. — Item, pro reparatione cuppe ad reponendum sal pro aqua benedicta... XLV s.

(*Compte de la fabrique et des ornements de la cathédrale de Cambrai, rendu par Géry Balicque pour l'année* 1523-1524. — *Archives départementales du Nord. Fonds de la cathédrale de Cambrai; registre des comptes de la fabrique, n° 148.*)

1524-1525. — Anthonio Prouveur, aurifabro, pro pluribus operibus...
VI l. x s,

(*Compte de la fabrique et des ornements de la cathédrale de Cambrai; rendu par Géry Balicque, chanoine, pour l'année* 1524-1525 — *Archives départementales du Nord. Fonds de la cathédrale de Cambrai; registre des comptes de la fabrique, n° 149.*)

1527. A. Anthoine Pourveur, orfèvre, pour la couronne du capiteau du Saint-Sacrement, et à Estienne de Waurechin, brodeur, pour l'ouvraige dud. capiteau et les estoffes qu'il a convenu à faire les d. œuvres... CXLVII l. I s. III d.

(*Compte de l'abbaye des Près. Saint-Jean-Baptiste* 1500 *à Saint-Jean-Baptiste* 1540. — *Archives départementales du Nord.*)

1535, 31 mars. — Anthoine Prouveur, orphèvre, eslit sa sepulture en l'église Saint-Pierre, son patron, au devant l'aultel Nostre-Dame Flamenghe... laisse tous ses biens à sa femme Marie du Charrin, à condition telle qu'elle sera tenue de (nourrir) sa fille Franchoise, et, quand sa fille

prendra estat honorable, ladite femme sera tenue lui délivrer trois cents livres de Flandres. Lui donne tous ses biens qu'il a sur le voy de Heppre et les aultres... Incontinent mon décès advenu sera tenu délivrer à la chapelle Nostre-Dame de Grasce en l'église Nostre-Dame de Cambray ung calice d'argent, pesant deux marcq ou environ.

Le dernier jour du mois de mars 1535, en la présence de Jehan Garébette, prestre dudit Saint-Pierre.

Le 2 juillet 1540, ledit testateur adjoute au calice donné à Cambray environ ung marcq d'argent. Et donne à Martin Comelin ung tableau de la Passion à deux fœullets, et donne aux chincq enfans de sa fille Mariette cent escus marchans, monnaie de Cambray... et choisit pour exécuteurs sa femme, Martin Comelin, son compère, et Pierre Simon, son beau fils... eslit sa sépulture au chimetière Saint-Pierre devant la représentacion Ecce homo.

Emprins le ix° juillet 1540.

(*Archives de Douai, registre aux testaments*, 1540 à 1547, f° 9 v°.)

1540, 13 mai. — Testament de « Marye le Charon », femme de Anthoine Prouveur, qui lègue tous ses biens à son mari, daté du 13 mai 1540... Dons à ses filles... Codicilles dans lesquels elle donne ses biens à ses filles Katherine, Colette et Franchoise Prouveur, qu'elle a de Anthoine Prouveur, le ix juillet.

Empris le 24 juillet 1540, par Bon Bondeville, mary, et bail de Colle Prouveur et Katherine Prouveur, femme de Pierre Samin (ou Simon), résidens a Cambray.

(*Archives de Douai, testaments*, 1540 à 1547, f° 13.)

PARIS
TYPOGRAPHIE DE E. PLON, NOURRIT ET C^{ie},
Rue Garancière, 8.

www.ingramcontent.com/pod-product-compliance
Lightning Source LLC
Chambersburg PA
CBHW030120230526
45469CB00005B/1733